KB058744

로이 리히텐슈타인

ROY LICHTENSTEIN(MoMA Artist Series)

Copyright ⓒ 2013 by The Museum of Modern Art, New York
Korean translation copyright ⓒ 2014 by RH Korea Co., Ltd.
All rights reserved.
TKorean translation rights arranged with THE MUSEUM OF MODERN ART(MoMA)
through EYA(Eric Yang Agency).

이 책의 한국어판 저작권은 EYA(Eric Yang Agency)를 통해
THE MUSEUM OF MODERN ART(MoMA)와 독점계약한 '㈜알에이치코리아'에 있습니다.
저작권법에 의하여 한국 내에서 보호를 받는 저작물이므로 무단전재와 무단복제를 금합니다.

일러두기

앞표지의 그림은 〈익사하는 여자〉로 자세한 설명은 21쪽을 참고해주십시오.
뒤표지의 그림은 〈바우하우스 계단〉으로 자세한 설명은 58쪽을 참고해주십시오.
이 책의 작품 캡션은 작가, 제목, 제작 연도, 제작 방식, 규격, 소장처, 기증처, 기증 연도 순으로 표기했습니다.
규격 단위는 센티미터이며, 회화의 경우는 '세로×가로', 조각의 경우는 '높이×가로×폭' 표기를 원칙으로 삼았습니다.

모마 아티스트 시리즈
MoMA Artist Series

로이 리히텐슈타인
Roy Lichtenstein

캐럴라인 랜츠너 지음 | 고성도 옮김

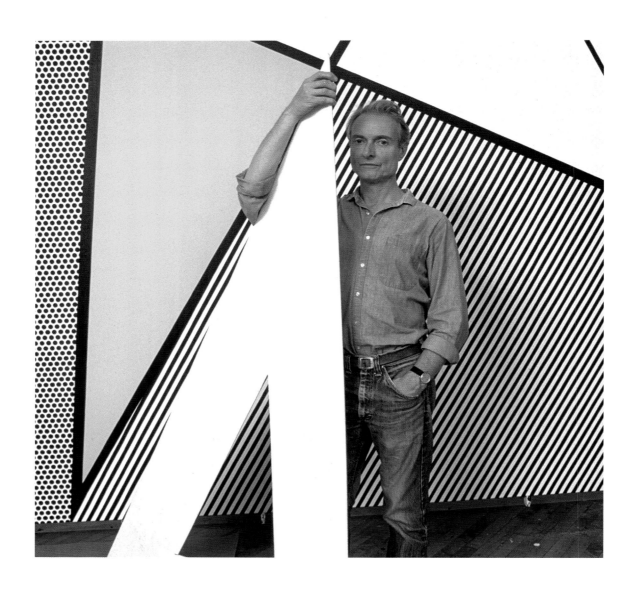

〈완벽한 회화 #1 Perfect Painting #1〉와 로이 리히텐슈타인, 1985년
리히텐슈타인의 뉴욕 작업실

이 책은 뉴욕 현대미술관에서 소장한 로이 리히텐슈타인의 작품 180여
점에서 선별한 열 점을 소개한다. 1964년 미술관이 소장하게 된 리히텐
슈타인의 최초 작품은 같은 해에 제작된 작가의 화집《1센트의 삶1 Cent
Life》에 실린 그림이었다. 그후 1971년에 〈번개가 있는 현대 회화〉(29
쪽), 〈익사하는 여자〉(20쪽)를 비롯한 여러 점의 판화, 소묘, 회화, 조각
작품이 컬렉션에 포함되었다. 1981년 컬렉션에 포함된 〈공을 든 소녀〉
(8쪽)는 그중 가장 주목받는 작품이다. 리히텐슈타인의 작품이 포함된
열두 차례의 그룹 전시회가 1965년부터 1987년까지 뉴욕 현대미술관
에서 열렸고, 1987년에는 소묘 작품 회고전이 열렸다. 이 전시회는 생
존 작가로는 처음으로 뉴욕 현대미술관에서 열린 소묘 작품 전시였다.
당시에 제작된 카탈로그에서 큐레이터 버니스 로즈는 리히텐슈타인을
가리켜 "참으로 능숙하며 과감하고 훌륭한 안목을 갖춘 열정적인 작가"
라고 평했다. 이 책은 뉴욕 현대미술관이 소장한 주요작의 작가들을 다
룬 시리즈이다.

차 례

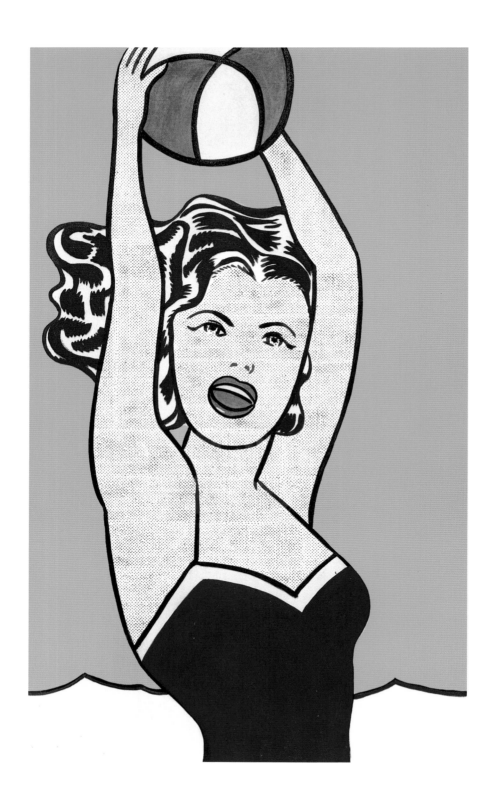

공을 든 소녀

Girl with Ball

1961년

단조롭게 표현된 매혹적인 젊은 여성의 이미지는, '펜실베이니아의 자랑'이라 불렸던 마운트 에어리 롯지에서 누리는 즐거움을 광고 중인 매력적인 모델 이미지를 차용한 것이다(그림 1). 이 광고는 20년 넘게 뉴욕 지역의 신문에 실리며 유명해졌다. 리히텐슈타인의 시도는 추상표현주의에 녹아 있던 움직임에 대한 자유와 낭만적 정신을 숭배했던 당시 예술계에 대한 도발이었다. 이전까지 리히텐슈타인은 동료들이 진부하다고 평했던 소재들을 피카소의 영향을 받은 세련된 묘사 기법으로 표현해 왔지만(그림 2, 3), 1961년 무렵에는 대중문화에서 자주 사용되는 클리셰를 이용해 순수미술의 미학적 클리셰에 도전하는 쪽으로 방향을

공을 든 소녀, 1961년
캔버스에 유채 및 합성 폴리머 물감
153×91.9cm
뉴욕 현대미술관
필립 존슨 기증, 1981년

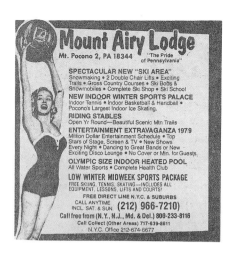

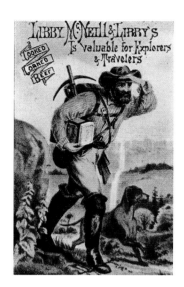

그림 1 펜실베이니아 주의 포코노스에 위치한
마운트 에어리 롯지 광고

《뉴욕 타임스》 여행 지면, 1963년

그림 2 리비, 맥닐 & 리비 사社의 콘 비프 광고

《라이프》 지, 1949년 7월 4일자

그림 3 **탐험가**The Explorer, **1952년경**

캔버스에 유채, 40.7×35.6cm
버틀러 미국예술학교,
영스타운, 오하이오 주
로버트 밀러 부부 기증, 1960년

틀었다. 만화, 광고, 소비 시장에서 선별한 상품들은 마르셀 뒤샹의 소변기와 자전거 바퀴의 현대적 대체물로 기능했다. 작가의 말에 따르면, 이는 "자신이 하고 싶어 하는 일의 '기성품적' 방식"이었다.

1960년대에 리히텐슈타인의 작품을 관람한 사람들은 그의 회화에 등장하는 소재가 (뒤샹의 작품에서 볼 수 있는) 상점에서 구매한 제품들처럼 상업성을 띤 원본 이미지를 단순히 변조한 것에 지나지 않는다고 생각했다. 이는 작가가 의도했던 반응이기도 한데 리히텐슈타인은 다음과 같이 말했다. "내 작품이 원본에 가까울수록, 그것을 더 위협하고 비판할 수 있다." 하지만 이렇게 덧붙이기도 했다. "나 스스로는 내 작품이 원본을 비판적으로 변형시켰다고 생각한다." 원본의 느낌에서 벗어난 〈공을 든 소녀〉는 리히텐슈타인이 자평한 바를 충분히 입증하고 있다. 가장 눈에 띄는 차이점은 신문의 한 단에 해당하는 원본 광고를 실물 크기의 이미지로 변환했다는 점과, 흑백으로 인쇄된 신문 광고와 달리 빨강, 노랑, 파랑을 몬드리안 풍으로 조화롭게 채색해 원본을 넘어서는 강렬한 분위기를 빚어냈다는 점이다. 이에 덧붙여 작가는 원본 여성의 모습을 변형해 표현하는 방식으로 하드-에지 추상화(기하학적 도형과 선명한 윤곽이 특징인 추상회화.—옮긴이)의 강렬한 시각적 충격을 작품에 부여했다. 리히텐슈타인의 말에 따르면 그는 당시에 '반反입체주의' 구성을 표방했는데, 이는 "빈 배경 속의 대상"을 구분하는 방식이며 "초기 르네상스 이후로 점점 더 강해진 '대상'과 '배경'을 통합해

상징화하는 회화의 주된 경향"에서 벗어나려 한 시도였다.

삶의 무대에서 광장을 빠져나와 예술이라는 밀폐된 공간으로 진입하면서 마운트 에어리의 핀업 걸은 녹슬어버린 생동감과 느슨해진 연결성 대신 정교하게 계산된 통합성을 띠게 되었다. 그녀의 외형은 전신이 아닌 상반신만 표현되면서 불필요하고 의미 없는 부분이 생략됐고, 색채의 강약에 맞춰 끊어지지 않는 하나의 선으로 통합되었다. 하트 모양의 수영복 목둘레선의 흰색은 빨간색과 흰색으로 채색된 입안을 비롯해, 머리카락 속에서, 그리고 작품 상단에 있는 빨간색과 흰색으로 칠해진 공에서 여러 번 반복된다. 하단에 표현된 파란 경계선 아래의 흰색 물 역시 이러한 반복의 일환이다. 원본에 인쇄된 그녀의 살에 찍힌 벤데이 도트(여러 개의 점으로 그림을 만들어내는 방식으로, 인쇄업자 벤데이의 이름에서 유래했다.—옮긴이)는 말 그대로 화면을 구성하는 점으로 시각화돼 여성의 모습을 변주하며 평면 캔버스에 입체감을 더한다.

모든 예술품이 그러하듯 작품 속의 공을 든 소녀는 인위적이다. 아마도 재현이라는 꼬리표가 붙은 항목에 포함할 수 있을 것이다. 하지만 그녀는 현실적이지 않으며 실물의 복제가 아닌 복제의 복제이다. 리히텐슈타인의 작품 중 가장 많이 공유되었고 가장 익숙한 이미지인 〈공을 든 소녀〉는 파블로 피카소의 1932년작 〈수영복 입고 비치볼 놀이하는 사람〉(그림 4)만큼의 유명세를 획득했다. 피카소는 젊은 연인에게 집착하는 현실을, 과장스럽게 현실성을 제거한 '비현실적' 이미지로 작품

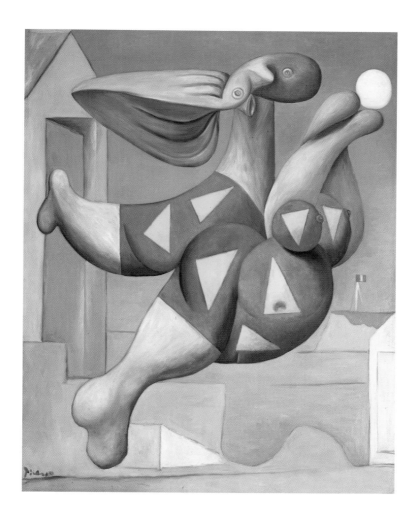

그림 4 **파블로 피카소(스페인 1881~1973년)**

수영복 입고 비치볼 놀이하는 사람Bather with Beach Ball, 1932년
캔버스에 유채, 146.2×114.6cm
뉴욕 현대미술관
익명의 기부자가 일부 기증, 조 캐럴 & 로널드 로더 부부 기증 약속, 1980년

속에 담아냈다. 피카소의 작품에는 대상과 작가의 연관성이 표현되었으나, 리히텐슈타인의 인물에서는 스타일에 대한 작가의 열정 어린 집착이 또렷하게 드러난다.

타이어

Tire

1962년

리히텐슈타인이 믿기 힘들 정도의 실물 크기로 타이어를 그렸을 무렵, 정물화의 유서 깊은 전통의 지평을 불경스럽게 넓힌 작가들은 이미 여럿 있었다. 앤디 워홀은 〈코카콜라(코카콜라 큰 병)〉(그림 5)를 그렸고 짐 다인은 신발에 집중하고 있었으며, 클래스 올덴버그는 음식(그림 6)을 표현하는 데 흥미를 느끼고 있었다. 이러한 움직임으로 인해 당황하고 때론 불쾌감을 느낀 평단은 이 젊은 작가들을 하나로 묶어 '네오 다다', '신新 간판 그림 화법', '새로운 미국의 꿈' 등으로 명명하려 했다. 이듬해 팝아트라는 용어가 완전히 자리를 잡자 이전까지는 각자 떨어져 나름의 기법을 발전시켜왔던 그들은 서로를 잘 인식하게 됐다. 이들은 공히 미국의 소비문화에서 차용한 제재를 선호했다. 하지만 집단으로서의 동

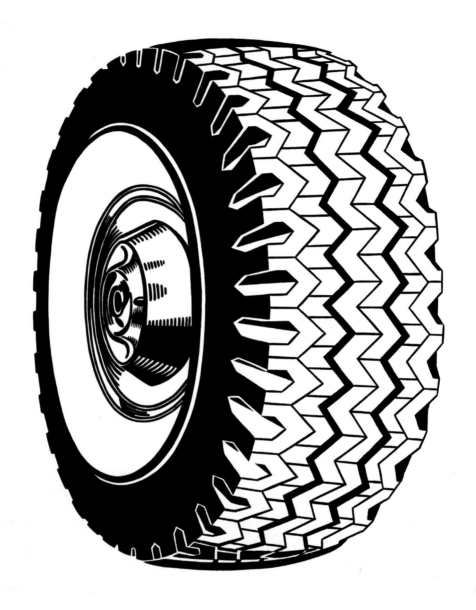

타이어, 1962년

캔버스에 유채, 172.7×147.3cm
뉴욕 현대미술관
커크 바니도를 기리며 도널드 피셔 부부 부분 기증, 2001년

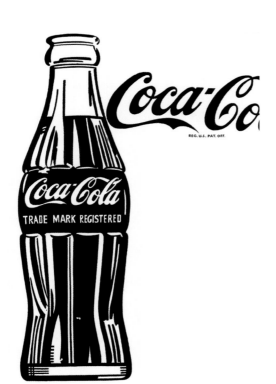

그림 5　앤디 워홀(미국, 1928~87년)
코카콜라 (코카콜라 큰 병)Coca-Cola(Large Coca-Cola),
1962년
리넨에 아크릴 · 연필 · 레트라셋, 207.3×144.5cm
엘리자베스 & 마이클 레아 컬렉션

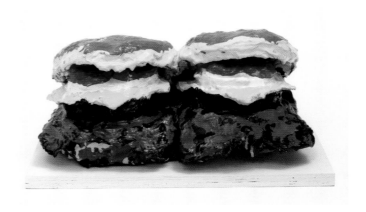

그림 6　클래스 올덴버그(미국, 스웨덴 출생, 1929년~)
내용물을 다 넣은 두 개의 치즈 버거(두 햄버거)Two Cheeseburgers, with Everything
(Dual Hamburgers), 1962년
회반죽에 적신 삼베에 에나멜, 17.8×37.5×21.8cm
뉴욕 현대미술관
필립 존슨 기금, 1962년

일성과는 별개로 각자의 스타일은 개인의 성격만큼이나 독특했다.

그렇지만 짧게나마 리히텐슈타인과 워홀의 작품 세계가 교차한 적이 있었다. 리히텐슈타인이 〈타이어〉에서, 그리고 워홀이 〈코카콜라(코카콜라 큰 병)〉에서 시도했듯이, 두 사람은 투박하고 미적이지 않은 사물을 단조롭고 평평한 배경에 검은색으로 그려 넣었다. 그런데 둘 사이에는 아주 큰 차이점이 존재한다. 리히텐슈타인의 제재가 흔히 볼 수 있는 둥근 타이어인데 반해 워홀의 제재는 미국다움을 상징하는 특정 브랜드의 음료수 병이다. 구체성이라는 제약에서 벗어난, 타이어의 따분한 익명성은 단호하면서도 조금은 우스꽝스러운 존재감으로 배경을 장악하고 있다.

타이어 접지 면과 휠 캡이 달린 자동차 바퀴를 4분의 3 각도에서 바라본 시점으로 세심하게 묘사한 이 작품은 대상의 추상적 특징에 주목하게 만든다. 1962년의 다른 작품(그림 7)에서 골프공을 몬드리안 풍으로 묘사했던 것처럼, 리히텐슈타인은 타이어 접지 면의 건축학적 문양을 표현하면서 빅토르 바사렐리의 '과학적' 추상화(그림 9)를 기꺼이 차용했다. 넓은 의미에서 리히텐슈타인의 〈타이어〉와 〈골프공〉, 그리고 1960년대 초기에 그린 흑백의 정물화들은 프란츠 클라인, 로버트 마더웰, 바넷 뉴먼, 윌렘 드 쿠닝, 잭슨 폴록이 남긴 흑백 추상표현주의 명작에 대한 공손한 경배이자 답변이라고 볼 수 있다.

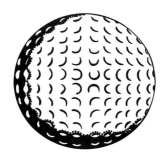

그림 7 **골프공**Golf Ball, **1962년**
　　　캔버스에 유채, 81.3 × 81.3 cm
　　　개인 소장

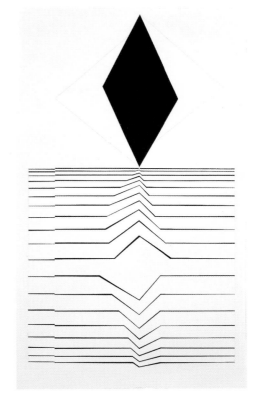

그림 9 **빅토르 바사렐리(프랑스, 1908~77년)**
　　　미자르Mizzar, **1956~60년**
　　　채색된 목제 프레임 캔버스에 유채, 197.7 × 117.2 × 4.2 cm
　　　허시혼 미술관 · 조각공원, 스미스소니언 박물관, 워싱턴 D.C.
　　　조지프 H. 허시혼 기증, 1972년

그림 8 **피에트 몬드리안(네덜란드, 1872~44년)**
　　　선의 구성Composition in Line, **1916~17년**
　　　캔버스에 유채, 108 × 108 cm
　　　크뢸러–뮐러 미술관, 오텔로, 네덜란드
　　　ⓒ2009 Mondrian / Holtzman Trust c / o HCR International, Warrentown, Va

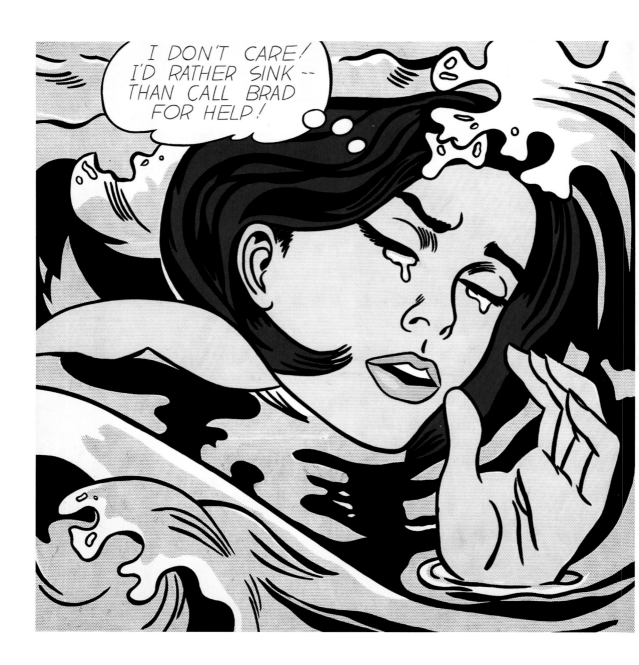

익사하는 여자, 1963년

캔버스에 유채 및 합성 폴리머 물감, 171.6×169.5cm
뉴욕 현대미술관
필립 존슨 기금 (교환) 및 배글리 라이트 부부 기증, 1971년

익사하는 여자

Drowning Girl

1963년

익사 직전인 이 사랑스러운 젊은 여성은 깊은 물 속에 잠기고 있다. 그녀가 처해 있는 난관이 안타깝기보다는 어리둥절하게 느껴지는 까닭은 이 이미지의 출처가 만화라는 사실과 관련돼 있다. 이 불쌍한 여성을 그린 1963년 당시의 인터뷰에서, 리히텐슈타인은 1961년 여름 자신이 4년 동안 고수해온 추상표현주의 스타일과 '완전히 단절'하고 만화 이미지를 차용하게 된 경위를 밝혔다. "초기에 작업했던 대상은 도널드 덕, 미키 마우스, 뽀빠이(그림 10) 같은 애니메이션 만화들이었지만, 점차 '전쟁터의 군대'와 '10대의 로맨스' 같은 좀 더 진지한 내용을 담은 만화 스타일로 관심이 옮겨갔다. (……) 나는 이러한 만화 이미지에 담겨 있는 격한 감정에 큰 흥미를 느꼈지만 사랑, 증오, 전쟁 등을 비인간

적으로 다루는 방식에는 동의할 수 없었다."

1962년에 발매된 DC 코믹스의 만화《은밀한 마음》(그림 11)의 한 장면을 차용한 〈익사하는 여자〉에서는, 팽팽한 긴장이 감도는 내용과 이를 가볍게 다룬 방식의 대비가 원작보다 훨씬 강화되었다. 만화를 미술로 변화시키는 자신만의 과정에 대해 리히텐슈타인은 이렇게 힘주어 말했다. "가능한 직접적으로 (……) 대상이 만화, 사진 혹은 그 무엇이든, 나는 우선 반사식 영사기에 맞는 작은 크기의 그림을 그린다. (……) 복제하기 위해서가 아니라, 재구성하기 위해서다. (……) 그림을 캔버스에 영사하고 연필로 그린 다음 마음에 들 때까지 가지고 논다."

리히텐슈타인은 〈익사하는 여자〉의 초기 스케치를 '가지고 놀면서' 원본 이미지를 과감하게 재구성한 듯하다. 그림의 포커스를 좁히면서 세로로 긴 원본의 규격을 버렸고 뒤집힌 배, 정신을 잃은 남자친구, 원거리의 파도와 수평선 등 산만한 이미지를 제거하고 정사각형에 가까운 틀 안에서 여성의 얼굴에 집중하며 안정된 균형감을 만들어냈다. 이러한 새로운 규격을 통해 리히텐슈타인은 제재의 통일성을 조율할 수 있었고, 자신이 언급한 만화의 '불안정한 이미지'를 '구성 목적으로 조절'할 수 있게 되었다. 이러한 다양한 변화와 전략을 통해 만들어낸 사각형의 여유로운 공간을 이용해 뒤덮인 소용돌이의 움직임을 창조했다. 넘실대는 파도에 휘감긴 캔버스의 왼쪽에서 새롭게 생겨난 하얀 파도가 하향 곡선을 그리며 아래로 쏟아져 내리면서, 일시적으로 여성이

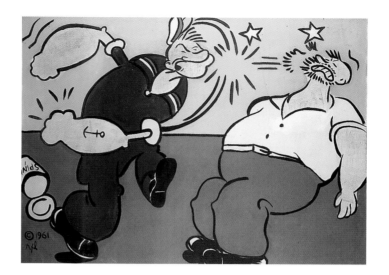

그림 10 **뽀빠이**Popeye, **1961년**
캔버스에 유채
106.7×142.2cm
개인 소장

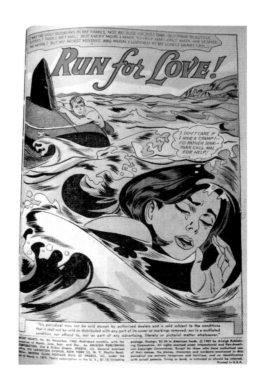

그림 11 **만화 《은밀한 마음**Secret Hearts**》 (DC 코믹스) no. 83 중**
'사랑을 위해 달려라! Run for Love!**' 패널, 1962년 11월**
일러스트: 토니 아브루초

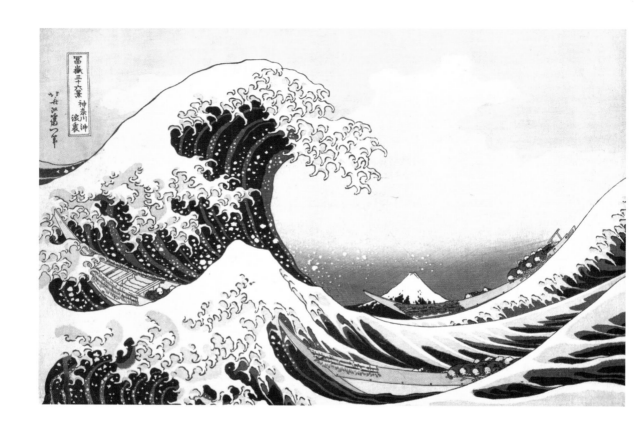

그림 12 **가츠시카 호쿠사이(일본, 1760~1849년)**
가나가와의 큰 파도The Great Wave at Kanagawa, **1830~32년경**
'후지산 36경Thirty-Six Views of Mount Fuji' 연작 중
다색 목판화, 25.7×37.9cm
메트로폴리탄 박물관, 뉴욕
H. O. 하브마이어 컬렉션, H. O. 하브마이어 부인 유증, 1929년

물에 떠올라 있는 듯한 부감을 제공하고 원형 곡선이 얼굴을 감싸고 치솟아 머리 위에서 하얀 거품을 만들며 부서져 기이한 생동감을 자아낸다. 이러한 연속되는 물의 흐름을 그림에 담기 위해 리히텐슈타인은 말풍선을 왼쪽 상단으로 옮겼는데, 그곳은 왼편으로 하강하는 파도에서 생겨난 거품과 시각적인 불협화음을 일으키지 않는 위치이다.

　리히텐슈타인은 유체의 특징과 구성의 역동성을 더욱 강화하기 위해 검은색을 적극 활용했다. 원본 이미지에서도 대체로 비슷한 효과가 드러나 있지만, 여성의 턱 아랫부분에는 예상치 못한 그만의 재능이 발휘되었다. 옅은 푸른색의 벤데이 도트로 처리된 물 사이로 보이는 여성의 손과 들쑥날쑥한 어깨는 디즈니랜드에서나 볼 수 있는 용맹한 전사처럼 과감하고 강렬한 모습인데, 여기엔 환등기 슬라이드 필름 같은 검은 실루엣이 드리워져 있다. 그림의 모서리에서도 조금 덜 명확하지만 비슷한 그림자가, 검은색으로 묘사된 부서지는 세 갈래 파도와 얽혀 있다. 이러한 검은색의 사용은 이전의 순수예술 작품과도 연관돼 있다. 많은 평론가들이 여성의 푸른 머리카락에 표현된 검은 선이 잭슨 폴록의 고전적인 드립 페인팅에 나타난, 비상하는 아라베스크 문양의 차용이라고 생각했다. 또한 "〈익사하는 여자〉의 물은 아르누보의 변주일 뿐 아니라 호쿠사이의 작품(그림 12)을 변용한 것으로 읽힐 수도 있다. 나는 모두가 이런 의도를 알아차릴 수 있는 수준까지 밀어붙였다. 매우 중요하다고 생각하지는 않지만 이 또한 과장으로 스타일을 만들어내는 한

방식이다."라는 리히텐슈타인의 말에 평론가들 모두 동의했다.

영원토록 위험에 처해 있을 이 여성을 떠나기 전에, 우리가 주목해야 할 점은 리히텐슈타인이 이미지뿐 아니라 말풍선의 대사도 편집했다는 사실이다. "경련이 일어나도."라는 말을 없애고 이 용감한 여성의 대사로 좀 더 보편적인 표현인 "상관없어."라는 말만 남겨놓았다. 게다가 전형적인 미국인 여성에게 좀 더 '영웅적인 이름'의 남자 친구가 어울린다고 느꼈는지, 흔하지 않은 말Mal이란 이름을 브래드Brad로 대체했다. 그에 관해 작가는 "작은 아이디어지만 극도의 간소화 혹은 클리셰와 관련이 있다."고 말했는데, 이러한 두 가지 변화 또한 리히텐슈타인이 사용한 복잡하고 예상치 못한 일종의 기법이다.

번개가 있는 현대 회화

Modern Painting with Bolt

1966년

이 그림은 1966년 여름 링컨 센터의 포스터(그림 13)를 그리는 과정에서 리히텐슈타인이 시작한 '현대Modern' 연작 중 구조적으로 가장 간결한 작품이다. 이 연작에 포함된 다른 작품들과 마찬가지로 이 그림 또한 1920~30년대의 아르데코 건축과 디자인 스타일을 차용했는데, 복제보다는 변주라는 표현이 알맞다. 이 작품보다 조금 더 일찍 제작된 〈붓 자국〉(그림 14)을 제외하면, 당시까지 리히텐슈타인의 작품 대부분은 기존 예술품을 기반으로 하고 있다. 일상생활에서 쉽게 접할 수 있는 광고 혹은 만화를 차용하거나 타이어나 골프공 같은 단순한 사물을 대상으로 삼았다. 또한 추상표현주의의 과장된 역동성과 아르데코 풍의 흔한 벽지, 가구, (뉴욕의 라디오 시티 뮤직 홀 같은) 공공건물도 20세기 중반 미술

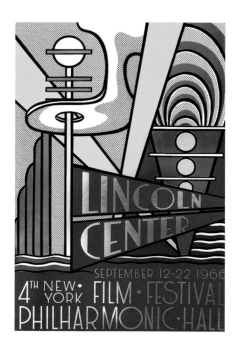

그림 13 **링컨 센터 포스터**Lincoln Center Poster, **1966년**
　　　　스크린 인쇄, 116.4×76.2cm
　　　　링컨 센터 / 리스트 아트 포스터, 뉴욕

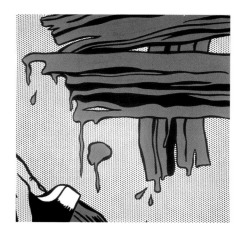

그림 14 **붓 자국**Brushstrokes, **1965년**
　　　　캔버스에 유채 및 마그나 아크릴,
　　　　121.9×121.9cm
　　　　개인 소장

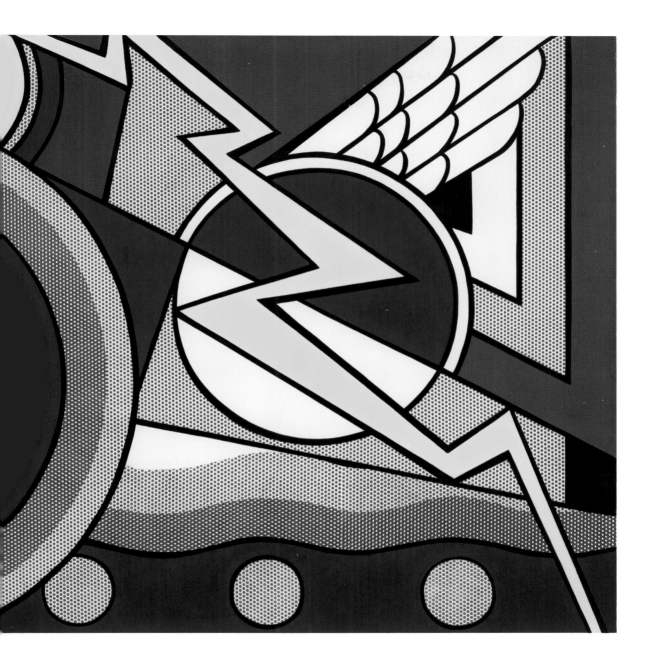

번개가 있는 현대 회화, 1966년

캔버스에 합성 폴리머 물감 및 유채, 일부 스크린인쇄
173.2×173.5cm
뉴욕 현대미술관
시드니 & 해리엇 재니스 컬렉션, 1967년

에 관심을 기울인 많은 이들에게 익숙한 대상이었다. 〈붓 자국〉과 '현대' 연작을 그리면서 리히텐슈타인은 개별 대상에 집중하기보다는 스타일을 창조하는 쪽에 더 관심을 기울였다. 이전의 작품들이 제재의 두드러진 특성에 집중했다면 이후의 작품들은 거대한, 혹은 제한된 역사적 맥락 안에서 정교한 균형을 추구하고 있다.

〈번개가 있는 현대 회화〉에서 리히텐슈타인은 의도적으로 계산한 경제성을 바탕으로 복잡한 그림을 간단명료하게 두 부분으로 나누었다. 이를 위해 그는 항상 사용해왔던 몬드리안 풍의 원색 색채와 아르데코 양식의 형체들만으로 그림을 완성했다. 이후 이 연작에 속하는 더 큰 그림을 작업할 때 옆으로 팽창하는 느낌을 주기 위해 전략적으로 사선을 사용했듯이, 이 그림에서도 하나의 노란색 번개 문양이 사선으로 사각형의 틀을 가르면서 여타 회화적 움직임을 압도하고 있다.

지그재그 모양의 번개는 조화롭게 교합된 기하학적 문양의 배경 사이에서 갑자기 터져 나오는 소리와도 같은 시각적 충격을 부여한다. 리히텐슈타인은 번개의 양쪽에 기하학적 문양을 2, 3, 4개씩 반복해 배치하며 수직과 사선, 곡선과 직선을 용의주도하게 배열했고 역동적이고 정적인 형태를 아르데코 디자인 원칙에 맞춰 표현했다. 활발하면서도 미적인 아르데코 유산의 추상성에 기반한 결과물은 동시대 작가인 프랭크 스텔라가 1967~71년에 제작한 '각도기' 연작에 속한 색면 그림(그림 15)이나, 더 멀게는 몬드리안 혹은 네덜란드의 데 스틸(1917년 네덜란드

그림 15 **프랭크 스텔라**(미국, 1936년~)
히라클라 III Hiraqla III, 1968년
캔버스에 폴리머 및 형광 폴리머
304.8×609.6cm
DIC 가와무라 기념 미술관, 사쿠라 시, 일본

에서 창간된 잡지, 혹은 그 잡지를 중심으로 한 작가들의 경향. – 옮긴이) 계열 작가들이 남긴 1920년대 작품에 비견될 수 있다.

하지만 이 작품은 더욱 재미있고 독창적인 대안을 제시한다. 예를 들어, 캔버스의 빈 공간이 해변이라는 점을 쉽게 간파하도록 하는, 리히텐슈타인의 〈공을 든 소녀〉를 바라보는 시각으로 〈번개가 있는 현대 회화〉를 본다면, 그림 속의 형체들이 암시하는 바를 짐작해볼 수 있다. 기다란 번개의 형상은 1920~30년대의 대형 원양 정기선에서 바라본 폭풍을 입체주의 방식으로 표현한 것이다. 그림 하단에 넘실대는 형태로 펼쳐진 푸른색 벤데이 도트의 생생한 움직임은 그 아래에 표현된 선박 측면의 둥근 창을 통해 바라본 바다이며, 상단의 흐린 붉은색 망점이 찍힌 기울어진 사각형은 힐끗 쳐다본 하늘을 나타낸다.

리히텐슈타인은 이 작품을 제작하며 구상주의적인 접근법을 생각했을 법한데, 그는 사실 추상과 구상의 혼용이나 혼동에 관대한 편이었다. 더 중요한 것은 '현대' 연작 전반에는 우스우면서도 가슴 아픈 시간에 대한 감각이 중심에 놓여 있다는 점이다. 아르데코 세대에 대해 리히텐슈타인은 "그들은 이성적이고 합리적인 것을 신봉했다. 나는 예술에 관해 이성적이고 합리적이려는 태도가 왠지 우습게 느껴진다."라고 말했다. 덧붙여 "그들은 스스로를, 우리가 지금 느끼는 것보다도 훨씬 더 현대적이라고 생각했다."고 언급했다.

결국 미술평론가 로렌스 앨러웨이가 말한 것처럼, 리히텐슈타인

의 작품은 "과거지향도 가식도 아닌, 동시대 인간의 경험을 다루는, 이 시리즈의 제목처럼 현대적 회화이며 상징"이다.

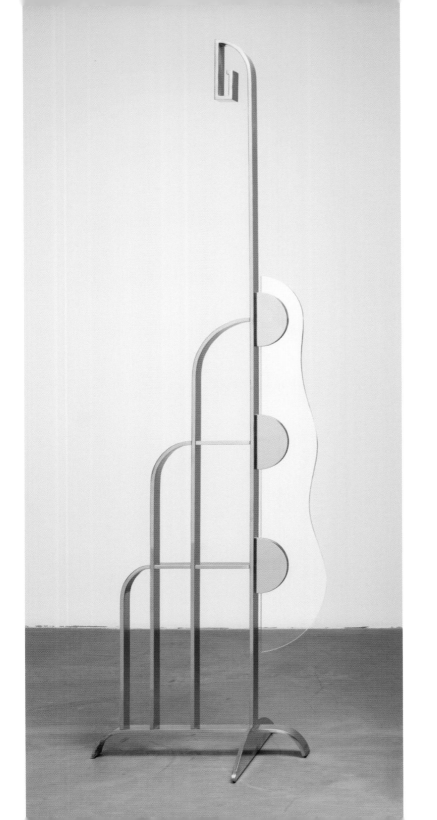

유리 물결이 있는 현대 조각, 1967년

황동 및 유리
231.8×73.8×70.1cm
뉴욕 현대미술관
리처드 L. 셸리 부부 기증, 1976년

유리 물결이 있는 현대 조각

Modern Sculpture with Glass Wave
1967년

리히텐슈타인의 '현대' 연작에 속한 회화 작품과 마찬가지로, 〈유리 물결이 있는 현대 조각〉은 작가의 유사한 조각 연작 중 하나인데, 사물을 통해 깊이 있는 전통을 표현하는 아르데코 양식의 전형적인 예라고 할 수 있다. 작가는 자신의 이런 작품들을 '호화로운 건물 외장'이나 보편적이지만 보기에 따라 특별한 뉴욕, 파리 혹은 다른 서방 도시에서 쉽게 찾아볼 수 있는 1930년대 디자인을 따른 '출입구, 현관, 난간'과 비교했다. 작가는 자신의 조각 작품이 유리, 대리석, 황동 같은 전통적 재료를 사용하면서도 충분히 보편적이기 때문에 "건물 로비 같은 데서 쉽게 찾아볼 수 있을 듯한" 느낌을 준다고 말했다.

자신의 작품에 대한 리히텐슈타인의 평가가 놀라운 점은 그러한

'발견'이 본인의 머릿속에서 나왔다는 점이다. 어떤 건물의 로비에서 마주칠 것 같은 이 우아한 유선형 작품은 마크 디 수베로, 리처드 스탄키비치 같은 동시대 조각가들이 작업을 통해 '발견한 제재'와는 아무 상관이 없다. 오히려 리히텐슈타인은 자신의 아르데코 조각과 미니멀리즘의 관계를 설명하기 위해 1930년대의 작가, 디자이너와 자신의 동시대 미니멀리스트들과의 연관성을 언급했다. 그는 두 방식에 대해 "개념적이고 (……) 보는 순간 작품의 최종 형태를 이해할 수 있다."고 말했다. 말 그대로 미니멀리즘의 엄격할 정도로 지적인 양식은 〈유리 물결이 있는 현대 조각〉의 선형적이고, 개방적이며, 윤곽만 남아 있어서 말 그대로 양감量感이 없는 특징을 포함한다. 다만 실제성이 없는 미니멀리즘의 절대적 추상성은 리히텐슈타인 작품과 의미상 연관이 없다.

　　이 작품과 그나마 가장 연관성이 높은 작품이라면 아마도 작가 본인의 회화 작품일 것이다. 앨러웨이가 말한 대로 그의 작품은 '반反조각적 조각'이며 '3차원에 대한 반감'에서 비롯되었다. 이러한 측면에서 리히텐슈타인의 기질은, 자신의 작품을 점점 더 얇게 만들어 점토, 회반죽, 황동에 광학적 시각 효과를 부여하려 했던 조각가이자 화가인 알베르토 자코메티와 닮았으면서도 다르다. 좀 더 직접적으로 말하자면 리히텐슈타인은 자신의 조각 작품에서 입체성을 제거하려 했다. 평면성을 강조해 전면에서 감상하는 2차원 구조물을 만든 것이다. 그는 자신의 조각 작업에 대한 묘사를 통해 〈유리 물결이 있는 현대 조각〉의 반짝이

는 표면을 아주 적절히 설명하고 있다.

조각 작품은 구체적인 형상이 있어야 하고 명암 대비를 빚어내
그 형태 안에서 변화해야 한다. (……) 명암의 대비는 드리워진
그림자에 존재할 수 있고, 그림자의 환영에 존재할 수도 있으며
(……) 상상할 수 있는 모든 방법으로 창조된다. 조각 작품의 방
향을 돌리거나 관람자가 위치를 바꾸면 연속적으로 다른 느낌
을 받을 수밖에 없다. 중요한 것은 양감의 변화가 아닌 대비의
변화이다. 내 작품이 3차원이긴 하지만 나와는 (회화와 마찬가
지로) 2차원적 관계를 맺고 있을 뿐이다.

재현 방식이 다르고 대상의 사회적 효용도 다르지만 〈유리 물결
이 있는 현대 조각〉에서는 〈타이어〉 같은 초기 회화·소묘 작품과 마찬
가지로 정적인 대상을 통해 관람자에게 풍부한 의미를 전달하는 정교
한 표현이 돋보인다.

거울 #10

Mirror #10

1970년

로버트 로젠블룸에 따르면 리히텐슈타인은 "자신의 천재성으로 순수예술을 대중예술의 가장 깊은 곳까지 끌어내려 그 충돌을 거쳐 승리를 쟁취하면서, 서양 회화가 깊이 천착해온 모티프 중 하나인 거울과 운명적으로 만났다". 작가는 뉴욕 로어 이스트 사이드의 바워리에 있는 유리상점의 창밖에서 이러한 운명과 조우했다. 리히텐슈타인의 회고에 따르면 창문에 전시된 광고지(그림 16)에 담긴 "아무것도 반사하지 않는 에어 브러시로 처리된 거울의 상징"이 무척 매혹적이어서 자신만의 거울을 만들어볼 생각을 했다고 한다. 미술사에 정통했던 리히텐슈타인은 얀 반 에이크, 디에고 벨라스케스, 도미니크 앵그르, 에두아르 마네뿐 아니라 파블로 피카소와 후안 그리스 같은 20세기 거장들의 작품 속의

그림 16 타이어 브러더스 유리 회사의
광고지, 연대 미상
로스앤젤레스

너무도 유명한 거울과 자신이 선택한 무의미한 주제 사이의 대비에서
흥미와 도전 의식을 느꼈을 것이다.

〈거울 #10〉은 리히텐슈타인이 1969~72년 사이에 작업한 쉰 점
이 넘는 거울 회화 연작 중 하나이다. 이 연작은 〈거울 #10〉처럼 아주
작은 작품부터 벽면 하나를 채우는 대형 작품까지 다양한 크기로 제작
됐고 형태 또한 원형, 타원형, 사각형이라는 세 가지 모양을 띠고 있다.
리히텐슈타인은 공통분모로서 거울이라는 자신이 적극 수용한 우연을
통해, 자기 스타일의 추상적인 잠재력과 대상의 추상성을 실험하면서
동시대 예술의 특징을 작품에 담아낼 수 있었다. 거울의 전체적인 표면
을 제재로 삼은 리히텐슈타인의 거울 작품은 재스퍼 존스의 지도 작품

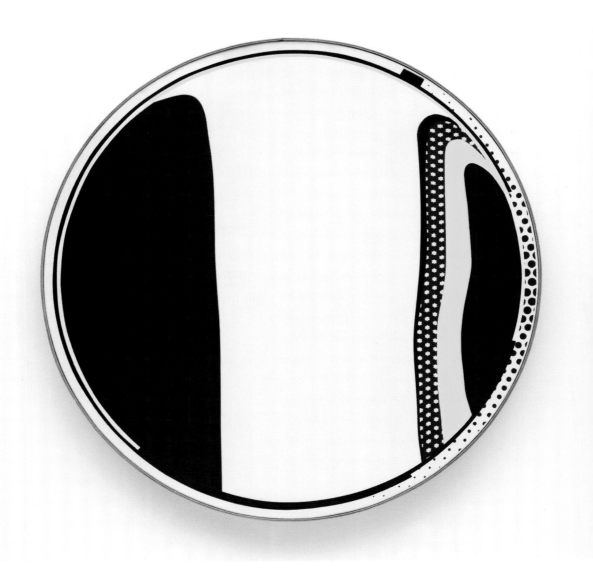

거울 #10, 1970년
캔버스에 유채 및 합성 폴리머 물감
직경 61cm
뉴욕 현대미술관
UBS 부분 기증, 2002년

처럼 기능하며, 추상주의 화가들이 선호했던 특정 모양을 띤 캔버스의 반半구상적 버전이다. 엘리자베스 베이커에 따르면 이 작품들은 본질적으로 "허공을 반사하는 공들여 구성된 그림"이다. 작가는 자신의 작품에 대해서 "그것들은 누군가 거울이라고 말할 때 비로소 거울처럼 보인다. 이 점을 인지하면 사실주의적인 시선에서 벗어날 수 있지만 관람자는 오히려 사실주의에 입각해 거울을 보려 한다. 결국 자신이 이해할 수 있는 만큼 양식화되는 것이다."라고 말했다. 치밀한 리히텐슈타인은 단순한 설정만으로는 투박한 캔버스를 빛을 수용하는 거울 면으로 인지하게 만들 수 없다는 사실을 잘 알고 있었다. 그래서 원색을 사용한다는 원칙과 흰 배경, 그리고 기계적으로 찍어낸 벤데이 도트라는 자신만의 특징에서 벗어나지 않으면서도 약간의 변형을 통해 거울과 반사된 빛의 추상적 이미지를 만들어냈다.

〈거울 #10〉에는 단순하면서도 정교하게 계산된 리히텐슈타인만의 전략이 담겨 있다. 그는 빛이 반사되는 거울 면을 표현하기 위해 광고지에서 전형적으로 사용하는 방법을 차용해 그림을 구성했다. 아무런 방해 없이 빛을 받는 넓은 부분은 왼쪽에 배치된 보통은 잘 사용하지 않는 검은색 평면과 이를 보완하는 오른편의 좀 더 생동감 있는 그림자 사이에 자리한다. 반짝이는 빛의 느낌과 노란색으로 빛나는 반사면을 나타내기 위해 리히텐슈타인은 자신이 즐겨 쓰던 망점을 변형해 사용했다. 오른쪽 그림자의 검은 선에 찍힌 불규칙한 모양을 한 동일한 크기

의 점과, 테두리에 찍혀 있는 같은 모양을 한 다양한 크기의 점은 어두운 그림자 속에서 빛나는 순간의 느낌을 훌륭하게 포착하며 테두리 사면에 입체감을 부여한다. 이 작품과 마찬가지로 리히텐슈타인은 원형 작품을 만들 때 느슨한 구성에 적극적으로 색채를 사용하는 경향이 있어서, 종종 검은색, 흰색, 노란색을 극적으로 병치하곤 했다. 매끈하고 세련된, 그러면서도 특정 시대를 나타내는 〈거울 #10〉은 추상화인 동시에 무언가를 대신하는 대상이다. 아무것도 비추지 않는 거울 표면에서 무엇을 읽어낼 수 있을까? 1930년대 후반, 늦은 오후의 말리부 해변? 아니면 또 다른 해변? 그것은 관람자의 몫이다.

화가의 화실 "춤"

Artist's Studio "The Dance"
1974년

리히텐슈타인은 이 그림을 가리켜 1973~74년에 제작한 '화가의 화실Artist's Studio' 연작에 속하는 다섯 점의 대형 회화 중 가장 서정적인 작품이라고 평했다. 역사적인 신비로움이 가득한, 화가의 작업 공간이라는 주제는 작법에 변화를 주고자 했던 리히텐슈타인이 취할 수 있었던 최선의 선택이었다. 대중예술을 고급스러운 스타일로 표현하던 이전의 방식을, 고급 스타일 자체를 표현 대상으로 삼는 방식으로 바꾸려 한 것이다. 앙리 마티스의 여러 명작을 재해석한 작품들을 제작하면서, 리히텐슈타인은 이상적인, 하지만 이미 고인이 된 협업자를 발견했다. 새로운 다섯 편의 시리즈에서 화가의 화실은 리히텐슈타인과 프랑스의 거장이 만나는 장소가 되었다. 앨러웨이에 따르면, 이는 "시장에 의해 용

납된 뻔뻔함"이며 "예술을 지속적인 불안정 상태에서 일시적이고 기만적인 상징의 집합으로 본 리히텐슈타인의 관점"이 녹아 있는 행위였다.

기존 예술품을 누구나 사용할 수 있는 열린 재료라고 인식해온 리히텐슈타인은 마티스의 작품에서 많은 것을 빌려왔다. 〈화가의 화실 No. 1(이것 봐, 미키)〉(그림 17)에서 작가는 1911년에 제작된 마티스의 명작 〈붉은 화실〉(그림 18)의 구조적 원칙을 기반으로 자신만의 특별한 매력을 지닌 작업 공간을 창조했다. 모델은 아주 신중하게 선택되었다. 리히텐슈타인이 이 작품과 씨름할 무렵, 〈붉은 화실〉의 명성은 이미 전설의 반열에 오른 상태였다. 어떤 20세기 화가도 화실 공간을 자신의 작품을 재再전시하는 갤러리로, 그만큼 인상적으로 표現하지 못했다. 이 작품은 특히나 리히텐슈타인의 관심을 끌었는데, 미술평론가 클레멘트 그린버그의 말에 따르면 "당시까지 제작된 그림 중 가장 평면적인 작품"이었기 때문이다. 물론 시간이 흐르면서 회화의 평면성 문제가 중요한 쟁점이 되었다. 리히텐슈타인은 마티스의 화실을 변주해 자신의 첫 팝아트 회화인 〈이것 봐, 미키〉(그림 19)를 전시할 적합한 공간을 창조해냈다. 원본에서 마티스는 흐릿하고 얇은 선을 이용해 평면에 약간의 입체성을 부여하긴 했지만 3차원 느낌을 줄 수 있는 모든 흔적을 폐기했다. 물론 화실 벽에 겹겹이 기대놓은 캔버스가 비스듬히 기울어져 있는 점과, 전체적으로 배치된 로스코 풍의 현란한 색채가 공간에 약간의 깊이를 부여하기는 한다. 부자연스러운 흰색과 사물을 윤곽선으로만 표

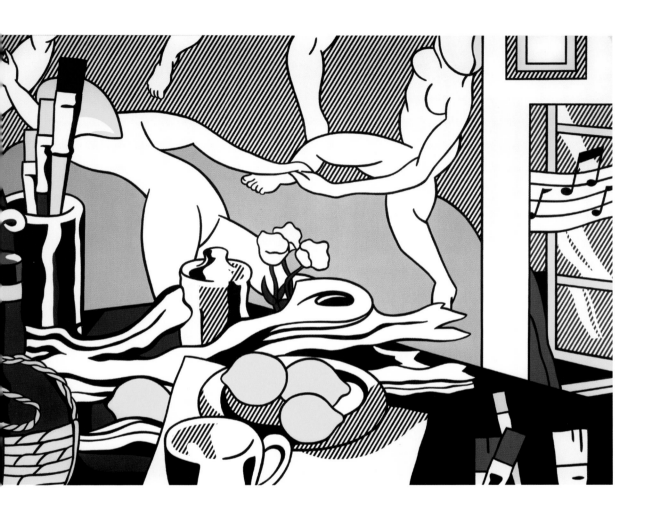

화가의 화실 "춤", 1974년

캔버스에 유채 및 합성 폴리머 물감
244.3×325.5cm
뉴욕 현대미술관
S. I. 뉴하우스 주니어 부부 기증, 1990년

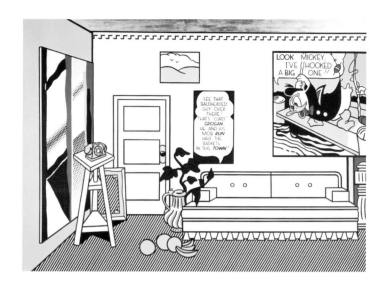

그림 17 **화가의 화실 No. 1(이것 봐, 미키)**Artist's Studio No. 1(Look Mickey), **1973년**
캔버스에 유채 및 마그나 아크릴 · 모래
244.2×325.4cm
컬렉션 워커 아트 센터, 미니애폴리스
주디 & 케네스 데이턴과 T. B. 워커 재단 기증, 1981년

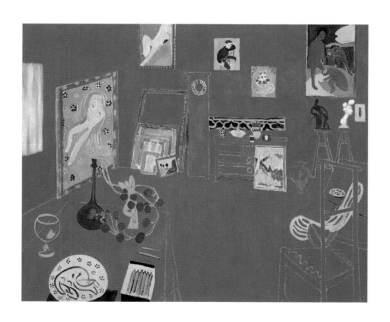

그림 18 **앙리 마티스(프랑스, 1869~1954년)**
붉은 화실The Red Studio, **1911년**
캔버스에 유채, 181×219.1cm
뉴욕 현대미술관
사이먼 구겐하임 기금, 1949년

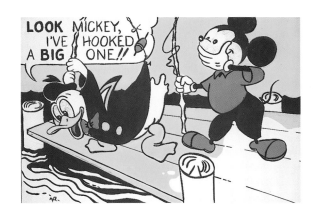

그림 19 **이것 봐, 미키**Look Mickey, **1961년**
캔버스에 유채, 121.9×175.3cm
워싱턴 내셔널 갤러리
내셔널 갤러리 개관 50주년을 기념하며,
도로시 & 로이 리히텐슈타인 기증

현한 리히텐슈타인의 작품에서는 원근법이 직접 표현돼 있지만 이로
인한 직선적인 구성은 오히려 공간의 평면성을 강화한다. 또 화면에 보
이는 조밀한 사선도 작품을 더욱 평면적으로 인식하게 한다. 리히텐슈
타인은 비교적 넓은 원본의 공간을 과감하게 재설정했지만 그 안을 장
식하는 사물들은 아주 조심스러운 방식으로 선택했다. 그는 덩굴식물과
전화기가 놓인 협탁 정도만 마티스의 원본에서 차용했다. 〈이것 봐, 미
키〉 아래에 있는 페르낭 레제의 잘린 그림의 일부를 제외하면, 전화기
와 문을 포함한 방의 모든 사물은 리히텐슈타인의 작품에서 비롯된 것
이다.

　〈화가의 화실 No. 1(이것 봐, 미키)〉에 대해 마티스는 역사적 분위

기와 회화적 양식이라는 면에서 나름의 기여를 했다. 반면, 〈화가의 화실 "춤"〉에서 그는 구조적, 상징적으로 역동성을 부여하는 역할을 수행한다. 1909~10년에 제작된 마티스의 명작 〈춤(I)〉, 〈춤(II)〉(그림 20, 23)에서 차용한 춤추는 사람들이 작품의 중심을 차지하며 존재감을 발휘하고 있어서 관람객은 이 그림이 마티스의 원본과 연관돼 있음을 알 수 있다. 그런데 사실 〈춤(I)〉, 〈춤(II)〉는 부차적인 참조 작품이며, 직접적으로 관련된 작품은 1909년작 〈"춤"이 있는 정물화〉(그림 21)이다. 〈화가의 화실 No. 1(이것 봐, 미키)〉와 마찬가지로 리히텐슈타인은 삼원색과 녹색, 흰색, 검은색을 고집스레 고수하긴 했지만, 이 작품은 원본과 훨씬 더 유사한 성격을 띠고 있다. 캔버스 사이즈의 변화와 사용된 소품 수의 증가와 같은, 작가의 개성을 표현한 작은 변주를 제외하면, 마티스가 그랬던 것처럼 불연속 평면을 드러내는 시각적 표현을 피하면서 춤추는 사람들을 향해 삼각형 모양으로 뾰족한 테이블의 상판이 사선으로 펼쳐지며 뻗어가게 했다. 또한 자신만의 특징을 부여하는 단순한 방법으로 마티스의 원본 오른쪽에 표현된 격자가 있는 창을 〈사운드 오브 뮤직〉(그림 22)에서 차용한 유리창과 음표로 대체해, 원본의 목가적인

그림 20 **앙리 마티스**
춤(I)Dance(I), **1909년**
캔버스에 유채, 259.7×390.1cm
뉴욕 현대미술관
알프레드 바를 기리며 넬슨 록펠러 기증, 1963년

그림 21 **앙리 마티스**
"춤"이 있는 정물화Still Life with "Dance", **1909년**
캔버스에 유채, 89×116cm
에르미타주 미술관, 상트페테르부르크

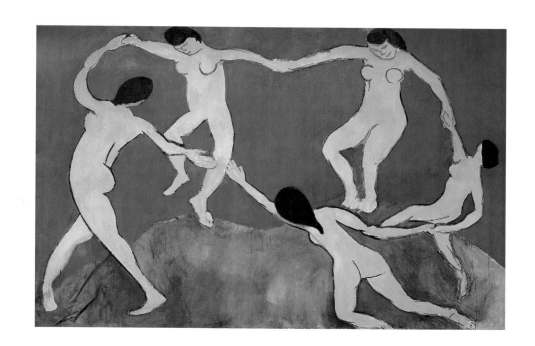

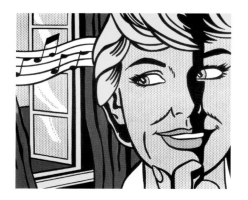

그림 22 **사운드 오브 뮤직**Sound of Music, **1964년**
캔버스에 유채 및 마그나 아크릴
121.9×142.2cm
바버라 & 리처드 레인 소장

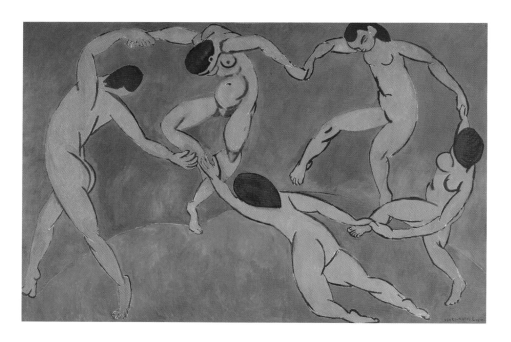

그림 23 **앙리 마티스**
춤(II)Dance(III), **1909~10년**
캔버스에 유채, 260×391cm
에르미타주 미술관, 상트페테르부르크
원 소장자: 세르게이 슈추킨

여성들이 마치 인기 영화의 음악에 맞춰 춤을 추는 듯한 효과를 만들어
냈다. 테이블에 흩어져 있는 사물들은 작가 자신의 작품 〈붓 자국〉을 흰
색으로 변주한 것처럼 보인다. 물론 의도한 바지만, 흰색의 탄력적인 출
렁임은 춤추는 이들의 다리와 연결되며 움직임의 활기와 생동감을 더욱
증폭시킨다. 그림 속의 춤추는 이들을 잘 보면 리히텐슈타인이 어떤 버
전의 춤에 흥미를 느꼈는지도 알 수 있다. 1909~10년에 제작된 마티스
의 두 가지 〈춤〉 그림 중, 첫 번째 작품이 리히텐슈타인이 차용했던
〈"춤"이 있는 정물화〉 속의 인물들과 더 유사한데, 〈화가의 화실 "춤"〉
속에서 춤을 추고 있는 활기찬 인물들은 명백히 두 번째 〈춤〉에서 비롯
된 것으로 보인다. 작품 속에서 춤의 중요성을 생각하면, 리히텐슈타인
은 두 번째 작품이 더 우수하다고 판단한 것 같다. 〈화가의 화실 "춤"〉에
서는 마티스의 스타일을 세심하게 차용한 반면 〈화가의 화실 No. 1(이
것 봐, 미키)〉에서는 그런 특징을 지워버렸는데 이는 리히텐슈타인이 원
본과 자신의 작품 사이에서 균형점을 찾기 위해 고심한 결과일 것이다.
〈화가의 화실 No. 1(이것 봐, 미키)〉의 과장스럽게 해체된 작업실이, 〈붉
은 화실〉에 표현된 1911년경의 전위성을 20세기 후반의 만화적 특징을
살려 묘사됐다면, 좀 더 편안하고 서정적인 〈화가의 화실 "춤"〉이 풍기
는 느낌은 마티스가 초기에 그린 전통적 정물화의 특징에서 비롯된 것
이다.

유리잔 IV

Glass IV

1976년

리히텐슈타인이 〈유리잔IV〉를 제작하고, 30년이 지나는 동안 이 작품은 너무나 유명해지는 바람에 이제 참신한 느낌을 주지 못한다. 오랜 시간이 흘렀고 작품에 대한 과한 논란도 있었지만, 그럼에도 불구하고 〈유리잔IV〉는 여전히 놀라운 작품이다. 1960년대 초반에 제작한 단일 제재 회화에서, 단조로운 사물(〈타이어〉 참조)을 진지하게 다룬 리히텐슈타인은 하나의 사물을 조금은 우스꽝스럽게 묘사하는 경향이 있었다. 1970년대 말 비슷한 제재를 이용해 조각 작품을 만들면서 리히텐슈타인은 마치 유치원생의 작법을 빌려온 듯한 방식을 취했는데, 두 작법은 비슷하면서도 다른 방식이라고 할 수 있다. 〈유리잔IV〉에서는 우스꽝스러움이 세련된 유머로 바뀌었고, 단순한 유리잔을 우아한 형상으로 만

유리잔 IV, 1976년

채색된 황동, 124.3×75.5×37.8cm
뉴욕 현대미술관
엘스워스 켈리 기증, 1999년

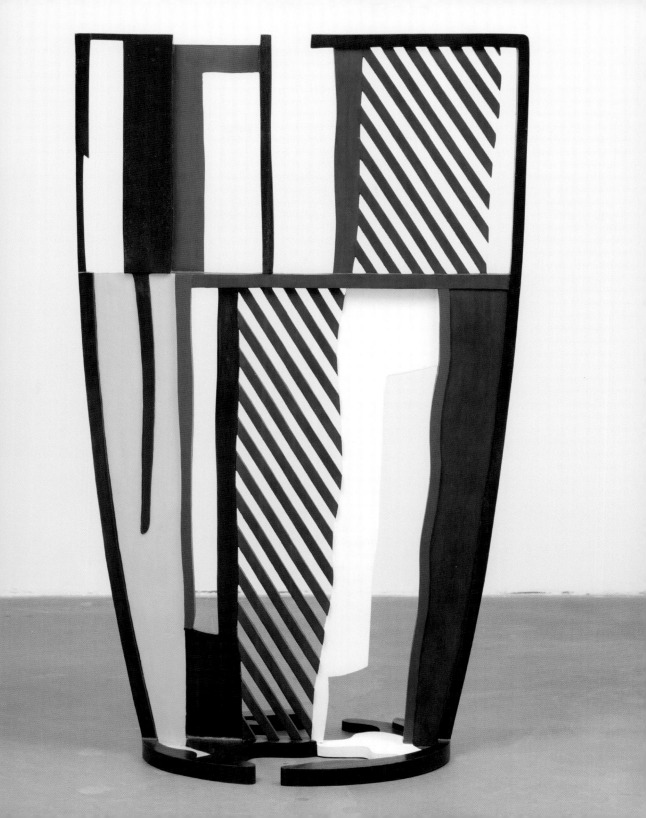

그림 24 **파블로 피카소**

압생트 잔Glass of Absinthe, **1914년**

채색된 황동 및 압생트 스푼

21.6×16.4×8.5cm, 바닥 직경 6.4cm

뉴욕 현대미술관

루이스 라인하트 스미스 기증, 1956년

그림 25 **파블로 피카소**

녹색 정물화Green Still Life, **1914년**

캔버스에 유채, 59.7×79.4cm

뉴욕 현대미술관

릴리 블리스 컬렉션, 1934년

들어, 말과 기수를 그린 다른 작품에서 느낄 수 있었던 수준 높은 양식미를 획득하며 제재의 단일성을 모호하게 했다. 하지만 작품이 제작될 당시에는 '허공에 그린 그림'이라는 추상적인 조각으로만 인식되었다. 사실 암시된 추상성을 제외하면, 이는 작가의 1960년대 흑백 회화뿐 아니라 1970년대의 '거울' 연작을 포함한 다양한 동시대 정물화를 근간으로 한 약 125센티미터 높이의 이 황동 작품에 대한 적절한 평가는 아니다.

〈유리잔Ⅳ〉와 다른 조각 작품을 회화와 접목하면서 리히텐슈타인은 각각의 매체가 '고유한 영역' 안에 머물러야 한다는 동세대 작가들의 원칙에 전혀 구애받지 않았다. 이럴 수 있었던 까닭은 파블로 피카소의 1914년작 〈압생트잔〉(그림 24)처럼 제재의 표면을 점묘법의 붓질로 강조해 회화(그림 25)적 특징을 조각에 녹여 넣은 전례가 있었기 때문이다. 그것과 유사한 크로스오버 전략이 사용된 예가 〈유리잔Ⅳ〉 외에 1976년에 제작한 〈탁상 등이 있는 정물화〉(그림 26)이다. 이 작품에는 빛과 그림자의 인상을 표현하기 위해 작가가 즐겨 사용한 방식이었던 검은색 혹은 파란색 사선이 넓은 간격을 두고 그려져 있다. 그는 자신이 고른 장식 기법을 통해 정물화 속의 벽면과 사물을 선택적으로 분명히 드러냈다. 이 기법을 〈유리잔Ⅳ〉에 적용하기 위해 리히텐슈타인은 투명성을 선택했다. 중앙에 자리 잡은 '판'의 기다란 사선과 위편 왼쪽의 짧은 사선은 황동과 빈 공간을 교차시켜 도형과 배경을 현실 속에 구현해 냈다. 이러한 교차는 볼록한 형체와 오목한 공간 사이를 넘나들고 2차

그림 26 **탁상 등이 있는 정물화**Still Life with Table Lamp, **1976년**

캔버스에 유채 및 마그나 아크릴

187.9 × 137.2 cm

개인 소장

원과 3차원 사이를 자유롭게 오가며, 실제와 가공 사이의 혼돈을 일으키면서 줄무늬 판의 양면에서 활발하게 작용한다. 회화와 조각의 역동성을 놀라울 정도로 재미있게 보여주는 〈유리잔IV〉는 작품을 즐기는 관람객의 눈을 속이는 데는 관심이 없는 친절한 트롱프뢰유(실물로 착각하도록 만든 그림이나 디자인.–옮긴이)라고 할 수 있다.

바우하우스 계단

Bauhaus Stairway

1988년

오스카 슐레머의 1932년작(그림 27)을 본떠 같은 제목으로 〈바우하우스 계단〉을 그렸을 무렵, 리히텐슈타인은 이미 20세기 유럽 작가들을 모방하고 변주하는 작업에 익숙해져 있었다. 그는 마티스, 피카소, 몬드리안 같은 잘 알려진 거장들을 선택했지만 미래주의, 초현실주의, 독일 표현주의 집단에 속한 덜 유명한 작가들에게도 관심을 기울였다. 슐레머는 독일에서 나름의 영향력을 발휘했고 1920년대에 바우하우스 스쿨에서 학생들을 가르친 중요한 작가였지만, 작품들이 널리 알려진 편은 아니었다. 그런데 대단히 폭넓은 미술사 지식을 쌓았던 리히텐슈타인은 당연히 슐레머를 알고 있었고, 이 작가의 형식적 순수함과 이미지의 재현 사이의 철저한 균형과 감정적 차가움에 강한 유대감을 느꼈다. 리

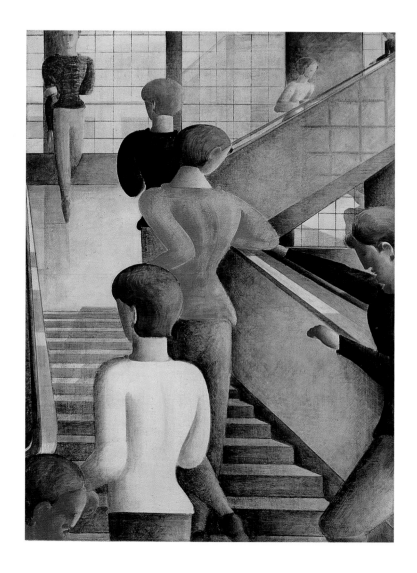

그림 27 **오스카 슐레머(독일, 1888~1943년)**
바우하우스 계단Bauhaus Stairway, **1932년**

캔버스에 유채, 162.3×114.3cm
뉴욕 현대미술관
필립 존슨 기증, 1942년

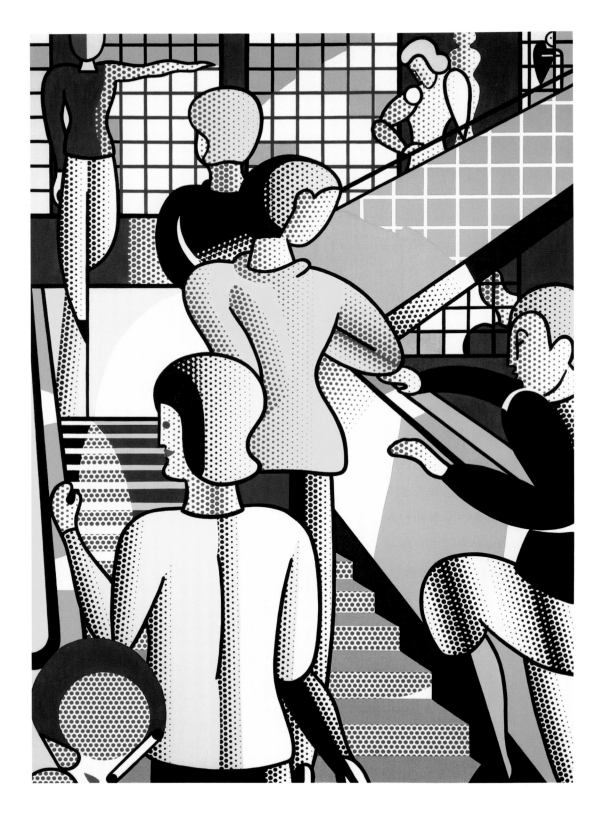

히텐슈타인은 수년간 뉴욕 현대미술관에 마련된 모조 바우하우스 계단에 걸려 있던 원본에서 느낀 고향의 작품과도 익숙한 상징성에서 강한 자극을 받아 슐레머의 작품을 재가공하게 되었다.

리히텐슈타인은 〈바우하우스 계단〉을 그리면서 원본을 자신만의 비평적 잣대에 맞춰 변형시키던 경향에서 어느 정도 탈피한 듯하다. 그의 작품과 슐레머 원본의 차이점은 그리 많지 않다. 리히텐슈타인의 작품이 훨씬 더 크긴 하지만, 비율은 슐레머의 원본과 거의 일치한다. 오른쪽 아래편에서 그림 속으로 진입하는 남성을 제외하면, 바로 위에 있는 여성이나 왼쪽 위편의 중성적 인물, 계단을 오르는 사람들의 자세가 거의 똑같다. 또 계단 자체도 별다른 수정 없이 그려져 있다. 슐레머 작품의 색채는 비일상적으로 쾌적한데, 리히텐슈타인은 자신의 스타일을 드러내기 위해 얼룩덜룩한 원색을 깨끗하게 정리하고 강렬한 노란색을 조금 과하게 더했다. 왼쪽 아래편 여성의 얼굴에는 선명한 붉은색 입술을 그려 넣어 구성상의 활기를 좀 더 부여했다. 슐레머의 원작보다 색조를 높였듯이, 계단을 오르는 인물들의 곡선형 체형을 강조한 검은 윤곽선으로 기하학적 특징을 강화해 작품의 구도를 더욱 분명하게 했다. 원본과 가장 큰 차이점은 점차 크기가 줄어드는 벤데이 도트로, 고정된 명부와 암부에서 형태 변화를 또렷하게 하기 위해 사용했다.

슐레머의 작품은 아주 오래전의 한순간을 포착한 듯한 분위기에

바우하우스 계단, 1988년
캔버스에 유채 및 합성 폴리머 물감
238.8×167.7cm
뉴욕 현대미술관
도로시 & 로이 리히텐슈타인 기증, 1990년

마네킹 같은 인물을 배치해 정체된 느낌을 전달한다. 그러한 달콤 쌉싸
래한 향수의 전부는 아니지만, 많은 부분이 작품의 역사적 기억으로부
터 비롯되었다. 이 작품은 바우하우스 극장의 공연자들을 배경과 융합
시켜 살아 있는 조각으로 만든 형식미의 거장이 남긴 고도로 양식화된
그림이다. 리히텐슈타인의 〈바우하우스 계단〉은 슐레머의 야망에 대한
역동적인 헌사인 셈이다. 이 그림을 완성하고 1년 후, 리히텐슈타인은
같은 주제를 다시 변주했는데, 독일 거장의 〈삼부작 발레Triadic Ballet〉
(1922년 오스카 슐레머가 발표한 추상 무용. – 옮긴이)에 등장하는 헬멧을
쓴 무용수를 공간에 포함시키며 원작에 더 많은 변화를 준 벽화 크기의
대형 작품(그림 28)이었다.

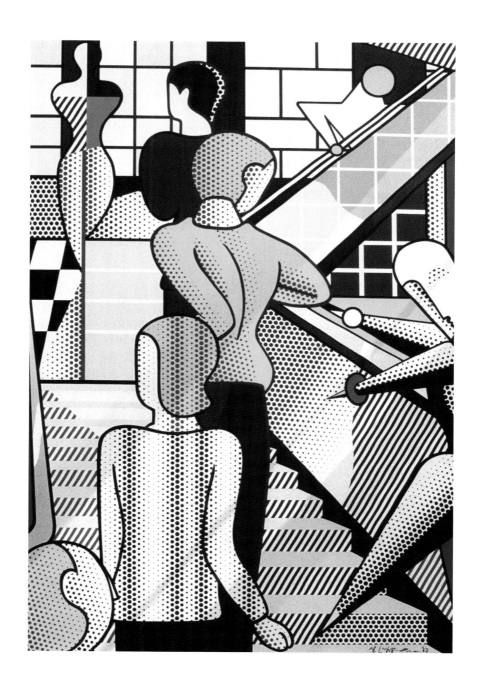

그림 28 **바우하우스 계단: 대형 판**Bauhaus Stairway: The Large Version, **1989년**
캔버스에 유채 및 마그나 아크릴, 820×550cm
크리에이티브 아티스츠 에이전시, 비버리힐스, 캘리포니아
마이클 오비츠 소장

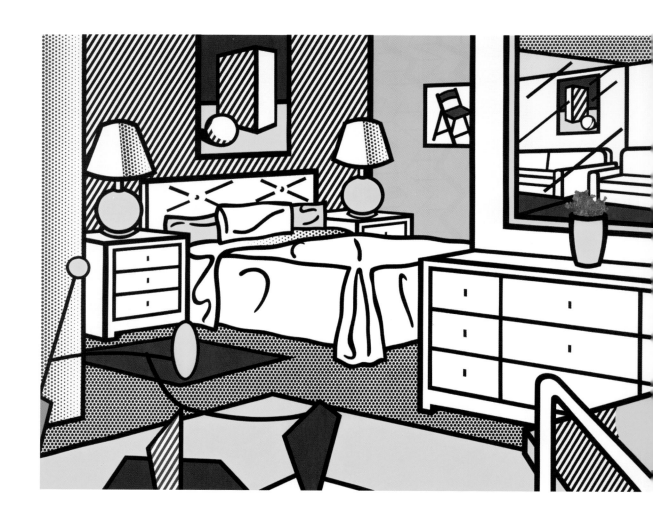

모빌이 있는 실내, 1992년

캔버스에 유채 및 합성 폴리머 물감, 330.2×434.4cm
뉴욕 현대미술관
에니드 A. 홉트 기금(로이 & 도로시 리히텐슈타인과 애나 마리 & 로버트 샤피로를 기리며)
애그니스 건드, 조 캐럴, 로널드 S. 로더, 마이클 & 주디 오비츠 기증, 1992년

모빌이 있는 실내

Interior with Mobile

1992년

능숙하고 영리하게 억지로 꾸민 듯 부자연스럽고, 엄청나게 평면적인 실물 크기의 이 침실 그림은 놀라운 시각적 충격을 준다. 어떠한 묘사나 사진도 이 작품처럼 순수한 시각적 자극을 안겨주진 못한다. 리히텐슈타인은 1961년작 〈욕실〉(그림 29) 이후로 실내에 흥미를 느꼈다. 또한 30년 동안 실내를 표현한 많은 작품을 제작해왔음에도 이 주제를 고수해 저렴한 광고(그림 30)에서 찾아낸 이미지를 기반으로 한 고급 스타일의 작품을 지속적으로 선보였다. 그리고 반대되는 두 가지 시각적 경험의 세계를 통합해 눈부신 성취를 이뤄냈다.

이 작품에는 형식적, 도상학적으로 비정상적인 합리성이 드리워져 있다. 서랍 위에 놓인 노골적으로 인공적인 녹색 식물을 제외한 나머

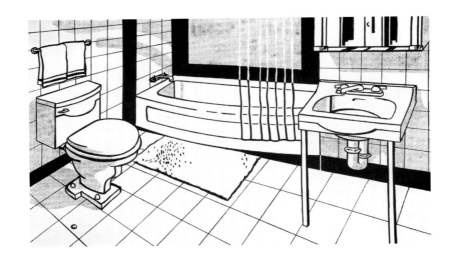

그림 29 **욕실**Bathroom, **1961년**

　　　캔버스에 유채, 116.2×175.9cm

　　　휘트니 미술관, 뉴욕

　　　미국현대미술재단(회장 레너드 A. 로더) 기증

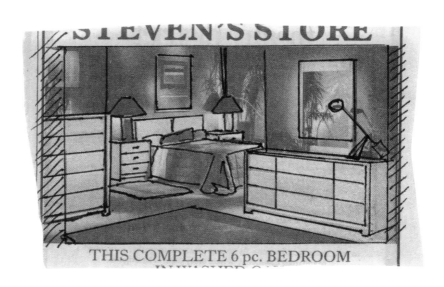

그림 30 〈모빌이 있는 실내〉의 참고 자료, **1991년**

　　　신문을 잘라 붙인 공책에 사인펜, 10.2×16.5cm

　　　뉴욕 현대미술관

　　　작가 기증, 1992년

지 사물들은 리히텐슈타인 특유의 검은 윤곽선으로 묘사돼 있고 벽에 걸린 그림을 제외하면 전부 하나로 연결되어 공간의 곳곳에 배치돼 있다. 전면, 후면, 그리고 사이 공간을 채운 공통분모인 윤곽선은 색채, 형태와 어우러져 화면에 지속적인 깊이를 부여한다. 관습적인 관점으로 보면 바닥에 깔린 밝은 노란색 카페트는 시선을 끌어들이는 역할을 해야 하고, 어느 정도 그런 역할을 수행하고 있긴 하지만, 같은 색으로 채색된 실내의 다른 사물들과 상호작용하며 보는 이의 집중력을 흐트러뜨린다. 그림 가운데에 자리 잡은 노란색의 둥근 램프를 중심으로 시선을 왼쪽으로 움직이면, 침대 머리맡에 놓인 두 개의 베개, 또 다른 둥근 램프, 화면 하단에 놓인 알렉산더 칼더(미국의 조각가. 움직이는 미술인 '키네틱 아트'의 선구자. ─옮긴이)의 모빌에서 돌출돼 있는 원형과 타원형 물체가 연이어 등장하는데, 이것들은 노란색으로 채색돼 스타카토의 리듬을 형성하며 시각적 압박을 만들어내고, 바닥 카페트의 거꾸로 된 V자 형태와 벽에 걸린 그림 속 노란색 부분의 모호한 기하학적 영역과 상호보완 작용을 일으킨다.

〈모빌이 있는 실내〉는 관람자의 시선을 한곳에 붙들어두지 않는다. 오히려 전등갓의 그림자와 왼쪽 벽면에 찍혀 있는, 점차 작아지는 벤데이 도트와 바닥의 굵은 벤데이 도트, 혹은 침대 주위에 그려진 사선과 침대 위 벽면 및 서랍 위에서 반복된 기하학적으로 추상화된 그림 속의 사선 사이를 점프하듯 오가며 바라보게 만든다. 이 그림 속의 그림은 또

다른 시각적 교란을 일으키는데, 거울에 반영된 그림의 형태를 띠면서 한 해 전에 그린 〈거울 벽이 있는 실내〉(그림 31)와 유사한 효과를 만들어낸다. 직선으로 인한 단조로움을 덜기 위해 서랍의 왼쪽 모서리의 직선과 맞닿아 있는 더블 침대는 구불구불한 선으로 그려져 있는데, 20세기 순수미술에서 다양한 형태로 드러난 초현실주의의 영향이라고 할 수 있다. 침대 머리맡에 직선으로 표현된, 오목하게 파인 두 개의 장식은 방 밖에서 이글거리는 눈으로 바라본 시선처럼 느껴진다. 아마도 그 눈빛은 주변을 둘러싸고 있는 복잡한 시각 요소들을 해독하기 위해 뚫어지게 바라보는 중인지도 모른다.

〈모빌이 있는 실내〉의 선배 격이라고 할 수 있는 작품을 꼽자면 30년 먼저 그려진 클래스 올덴버그의 〈침실 앙상블〉(그림 32)을 들 수 있을 것이다. 방식은 다르지만 두 작품은 공히 합리성과 비합리성, 단단함과 부드러움, 일상적인 것과 세련된 것을 적절히 배치해 보여주고 있다. 두 침실에 공통적으로 사용된 전략을 들자면 아마도 장식일 것이다. 올덴버그는 잭슨 폴록의 모조품으로 실내를 장식했고, 리히텐슈타인은 콜더의 모빌을 나름의 방식으로 재해석해 접는 의자와 함께 배치했다.

그림 31 **거울 벽이 있는 실내**Interior with Mirrored Wall, **1991년**
캔버스에 유채 및 마그나 아크릴
320.4×406.4cm
솔로몬 R. 구겐하임 미술관, 뉴욕

그림 32 **클래스 올덴버그(미국, 스웨덴 출생, 1929년)**
침실 앙상블Bedroom Ensemble, **1963년**
나무 및 비닐·금속·인공 모피·직물·종이
302.9×518.2×640.1cm
캐나다 국립미술관, 오타와

그림 33 **이브 클랭 조각이 있는 실내**Interior with Yves Klein Sculpture, **1991년**
캔버스에 유채 및 마그나 아크릴, 304.8×432.4cm
개인 소장

그림 34 〈이브 클랭 조각이 있는 실내〉 앞에 서있는
레오 카스텔리와 로이 리히텐슈타인, 1991년

같은 시리즈에 속하는 〈이브 클랭 조각이 있는 실내〉(그림 33)에서는 클랭의 푸른 스펀지 조각과 앙리 8세의 초상화, 땅딸막한 의자와 협탁과 원반 던지는 자세의 실물 크기 그리스 조각상이 그림 오른편에서 약간만 보인 채 잘 어우러져 있다.

스타일의 불협화음은 리히텐슈타인의 '실내' 시리즈에 속하는 모든 그림에서 드러나는데, 이는 포스트모던한 허상에 대한 가시 돋친 언급이거나, 반영과 환영, 가상과 현실에 대한 구조적으로 잘 계산된 퍼즐을 이용한 유머일 것이다. 미술학자 다이앤 월드먼은 이 작품들을 루이스 캐럴이 '앨리스'에게 제공한 '거울 방'과 비교했다. 미술평론가 로버타 스미스는 〈누가 로저 래빗을 모함했나〉에서 만화 세상으로 들어간 배우들처럼" 관람자가 안으로 들어가고 싶게 만드는 작품이라고 말했다. 수집가 레오 카스텔리와 로이 리히텐슈타인을 촬영한 사진(그림 34)을 보면 이들의 묘사가 거짓이 아님을 알 수 있다.

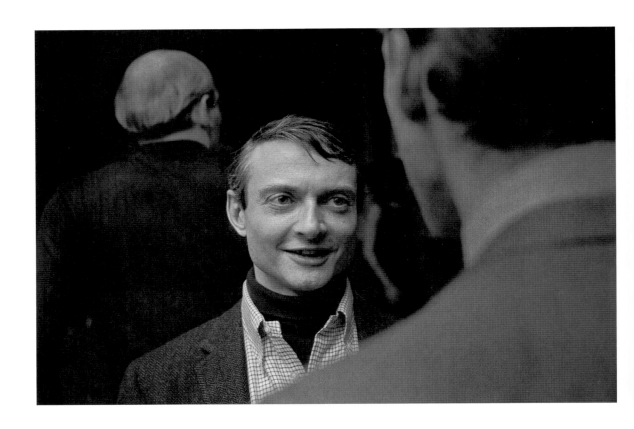

뉴욕에서 로이 리히텐슈타인, 1966년

로이 폭스 리히텐슈타인은 1923년 뉴욕에서 태어났다. 1940년대 군 복무 전후로 오하이오 주립 대학교의 미대에서 공부하고 가르쳤다. 1960년 럿거스 대학교의 교수로 재직할 당시, 퍼포먼스를 기반으로 한 예술 활동에서 대중문화의 익숙한 요소를 사용한 앨런 캐프로를 만나 결정적인 영향을 받았다. 그때까지 리히텐슈타인은 10년 동안 추상표현주의에 속하는 작품 활동을 해온 터였다. 자신을 지배해온 지극히 개인적이고 감정적인 추상성에서 벗어나면서 리히텐슈타인은 만화와 광고 이미지를 대형 화폭에 담아내기 시작했다. 원본에 표현된 굵고 검은 윤곽선과 밝은 원색의 색채 그리고 중간색조의 인쇄식 망점을 이용해 미국 미술계에서 볼 수 없던 새로운 시각 문법을 창조했고 문화적 클리셰를

75

이용해 순수예술의 미학적 클리셰에 도전했다. 1962년 레오 카스텔리 갤러리에서 열린 개인전은 팝아트 역사에 길이 남을 행사였다.

리히텐슈타인은 활동을 지속하면서 작품 세계를 더욱 넓혀갔다. 이후 30년이 넘는 기간 동안 회화를 그리면서 공공 벽화, 실외 조각, 영화 작업을 함께했다. 그는 타고난 고전주의자이면서도 정교한 시각 효과와, 자신을 대표하는 특징인 유머, 부조리를 기반으로 아르데코, 입체주의, 미래주의, 초현실주의, 표현주의 등 20세기 스타일을 광범위하게 탐구하고 흡수했다. 리히텐슈타인은 대중 이미지와 순수예술을 조합하고 전통 미학에 도발을 감행함으로써 현대미술사에서 가장 도전적이면서 오랫동안 영향력을 발휘한 존재가 되었다. 그는 1997년 뉴욕에서 사망했다.

도판 목록

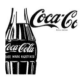

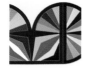

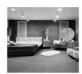

도판 저작권

All works by Roy Lichtenstein © 2009 Estate of Roy Lichtenstein

© 2009 Bob Adelman: p. 4, 72

© 2009 Artists Rights Society (ARS), New York / ADAGP, Paris: fig. 9

© 2009 DC Comics: fig. 11

© 2009 Succession H. Matisse, Paris / Artists Rights Society(ARS), New York: fig. 18, 20, 21, 23

© 2009 Claes Oldenburg: fig. 6, 32

© 2009 Estate of Pablo Picasso / Artists Rights Society (ARS), New York: fig. 4, 24, 25

© 2009 Frank Stella / Artists Rights Society (ARS), New York: fig. 15

© 2009 Andy Warhol Foundation for the Visual Arts/Artists Rights Society(ARS), New York: fig. 5

Bob Adelman: p. 4, 72, fig. 28

courtesy The Butler Institute of American Art: fig. 3

Department of Imaging Services, The Museum of Modern Art: p 53, fig. 24

Thomas Griesel: p. 34, 64, fig. 18, 20

Kate Keller: p. 8, 20, 45, 60, fig. 6, 25, 27

Kate Keller / Mali Olatunji: fig. 4

Paige Knight: p 29, 40, fig. 30

courtesy Solomon R. Guggenheim Museum, New York: fig. 31

courtesy Kawamura Memorial Museum of Art, Sakura, Japan: fig 15

courtesy The Collection Kröller-Müller Museum, Otter, the Netherlands: fig 8

courtesy Estate of Roy Lichtenstein: fig 1, 7, 10, 13, 14, 16, 22, 26, 33, 34

Robert McKeever: fig. 34

courtesy The Metropolitan Museum of Art: fig. 12

Courtesy The Board of Trustees, National Gallery of Art, Washington: fig. 19

Lee Stalsworth: fig. 9

courtesy The State Hermitage Museum: fig. 21, 23

courtesy Walker Art Center, Minneapolis: fig. 17

courtesy The Andy Warhol Foundation / CORBIS: fig. 5

courtesy Whitney Museum of American Art: fig. 29

뉴욕 현대미술관 이사진

* 평생 이사
** 명예 이사

데이비드 록펠러David Rockefeller* 명예회장

로널드 로더Ronald S. Lauder 명예회장

로버트 멘셜Robert B. Menschel* 명예이사장

애그니스 건드Agnes Gund P.S.1 이사장

도널드 메룬Donald B. Marron 명예총장

제리 스파이어Jerry I. Speyer 회장

마리 조세 크레비스Marie-JoseéKravis 총장

시드 베스Sid R. Bass, 리언 블랙Leon D. Black,

캐슬린 풀드Kathleen Fuld, 미미 하스Mimi Haas

부회장

글렌 라우어리Glenn D. Lowry 관장

리처드 살로먼Richard E. Salomon 재무책임

제임스 가라James Gara 부재무책임

패티 립슈츠Patty Lipshutz 총무

월리스 아넨버그Wallis Annenberg

린 아리슨Lin Arison**

셀레스테트 바르토스Celeste Bartos*

바바리아 프란츠 공작H.R.H. Duke Franz of
Bavaria**

일라이 브로드Eli Broad

클래리사 앨콕 브론프먼Clarissa Alcock
Bronfman

토머스 캐럴Thomas S. Carroll*

퍼트리셔 펠프스 드 시스네로스Patricia Phelps
de Cisneros

얀 카울 부인Mrs. Jan Cowles**

더글러스 크레이머Douglas S. Cramer*

파울라 크라운Paula Crown

루이스 컬만Lewis B. Cullman**

데이비드 데크먼David Dechman

글렌 듀빈Glenn Dubin

존 엘칸John Elkann

로렌스 핑크Laurence Fink

글렌 퍼먼Glenn Fuheman

잔루이지 가베티Gianluigi Gabetti*

하워드 가드너Howard Gardner

모리스 그린버그Maurice R. Greenberg**

앤 디아스 그리핀Anne Dias Griffin

알렉산드라 허잔Alexandra A. Herzan

마를렌 헤스Marlene Hess

로니 헤이맨Ronnie Heyman

AC 허드깅스AC Hudgins

바버라 야콥슨Barbara Jakobson

베르너 크라마스키Werner H. Kramarsky*

질 크라우스Jill Kraus

준 노블 라킨June Noble Larkin*

토머스 리Thomas H. Lee

마이클 린Michael Lynne

윈턴 마살리스Wynton Marsalis**

필립 니아르코스Philip S. Niarchos

제임스 니븐James G. Niven

피터 노턴Peter Norton

대니얼 오크Daniel S. Och

마야 오에리Maja Oeri

리처드 올덴버그Richard E. Oldenburg**

마이클 오비츠Michael S. Ovitz

리처드 파슨스Richard D. Parsons

피터 피터슨Peter G. Peterson*

밀튼 피트리Mrs. Milton Petrie**

에밀리 라우 퓰리처Emily Rauh Pulitzer

로널드 페럴먼Ronald O. Perelman

데이비드 록펠러 주니어David Rockefeller, Jr.

샤론 퍼시 록펠러Sharon Percy Rockefeller

리처드 로저스 경Lord Rogers of Riverside**

마커스 사무엘슨Macus Samuelsson

테드 샨Ted Sann

안나 마리 샤피로Anna Marie Shapiro

길버트 실버먼Gilbert Silverman

안나 디비어 스미스Anna Deavere Smith

리카르도 스테인브르크Ricardo Steinbruch

요시오 타니구치Yoshio Taniguchi**

데이비드 타이거David Teiger**

유진 소Eugene V. Thaw**

진 세이어Jeanne C. Thayer*

앨리스 티시Alice M. Tisch

존 티시Joan Tisch*

에드가 바켄하임Edgar Wachenheim

개리 위닉Gary Winnick

당연직

애그니스 건드 P.S.1 이사장

빌 드 블라지오Bill de Blasio 뉴욕시장

스콧 스트링거Scott Stringer 뉴욕시 감사원장

멜리사 마크 비베리토Melissa Mark-Viverito 뉴
욕시의회 대변인

조 캐럴 로더Jo Carol e Lauder 국제협의회회장

프래니 헬러 소른Franny Heller Zorn, 샤론 퍼시
록펠러Sharon Percy Rockefeller 현대미술협회
공동회장

82

찾아보기

| 모마 아티스트 시리즈 |

로이 리히텐슈타인
Roy Lichtenstein

1판 1쇄 인쇄	2014년 10월 17일
1판 1쇄 발행	2014년 10월 27일

지은이	캐럴라인 랜츠너
옮긴이	고성도

발행인	양원석
편집장	송명주
책임편집	박혜미
교정교열	박기효
전산편집	김미선
해외저작권	황지현, 지소연
제작	문태일, 김수진
영업마케팅	김경만, 정재만, 곽희은, 임충진, 장현기, 김민수, 임우열
	윤기봉, 송기현, 우지연, 정미진, 윤선미, 이선미, 최경민

펴낸 곳	(주)알에이치코리아
주소	서울시 금천구 가산디지털2로 53, 20층 (가산동, 한라시그마밸리)
편집문의	02.6443.8914 **구입문의** 02.6443.8838
홈페이지	http://rhk.co.kr
등록	2004년 1월 15일 제2-3726호

ISBN	978-89-255-5408-2 (04600)
	978-89-255-5336-8 (set)

• 이 책은 ㈜알에이치코리아가 저작권자와의 계약에 따라 발행한 것이므로
 본사의 서면 허락 없이는 어떠한 형태나 수단으로도 이 책의 내용을 이용하지 못합니다.
• 잘못된 책은 구입하신 서점에서 바꾸어 드립니다.
• 책값은 뒤표지에 있습니다.

RHK 는 랜덤하우스코리아의 새 이름입니다.